마카롱

바게트

베이글

초코&딸기케이크

멜론빵

햄버거&콜라

도넛

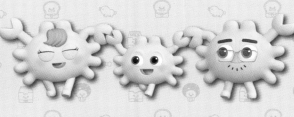

꽃게과자

꽈배기

타코야키

붕어빵

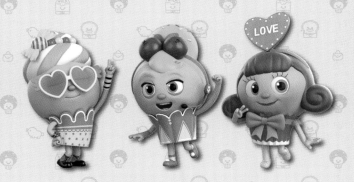

컵케이크

곰보빵

오타쿠트리오

치즈케이크

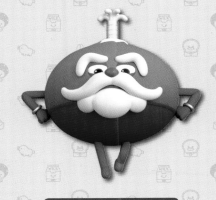

주전자요정

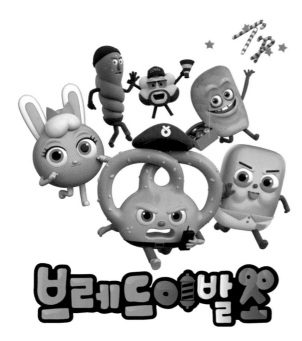

초판 1쇄 발행 2021년 2월 16일
초판 7쇄 발행 2023년 8월 3일

발행인 심정섭 **편집인** 안예남
편집팀장 이주희 **편집** 송유진
제작 정승헌 **브랜드마케팅** 김지선
출판마케팅 홍성현, 경주현 **디자인** Design Plus

발행처 ㈜서울문화사
출판등록일 1988년 2월 16일
출판등록번호 제2-484
주소 서울시 용산구 새창로 221-19
전화 편집 (02)799-9321, 출판마케팅 (02)791-0752

ISBN 979-11-6438-767-0

브레드이발소

천재 이발사와 친구들을 찾아라!

허허허, 안녕 친구들?
킁킁, 어디선가 빵 냄새가 솔솔~ 풍기지 않니?
어서 와. 여기는 개성 만점 빵들이
가득한 베이커리타운이야!
나, 브레드와 함께 이발소와 마을 곳곳을 둘러보며
빵 친구들을 찾아보지 않겠니?
동그란 마카롱부터 풍성한 베이글,
길쭉한 꽈배기까지!
꼭꼭 숨은 친구들을 찾아라!

놀이 방법

1. 찾아보기

꼭꼭 숨은 브레드와 친구들,
거스름돈을 찾아봐!

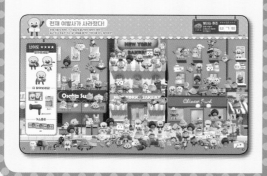

2. 게임하기

재미있는 게임으로
잠시 쉬어 가자!

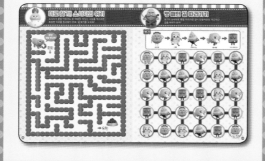

3. 정답 보기

다 찾았으면 정답을
확인해 봐!

거스름돈이란? 브레드이발소 손님에게 거슬러 주거나 받는 돈이야.

천재 이발사가 사라졌다!

천재 이발사 브레드가 이발소에 출근하지 않았지 뭐야.
알고 보니 오늘은 쉬는 날! 휴일을 즐기는 이발사를 모두 찾아보자!

난이도 ★★★★

찾아보세요!

..... 더 찾아보세요!

액자

계산기

헤어드라이어

거스름돈

3장

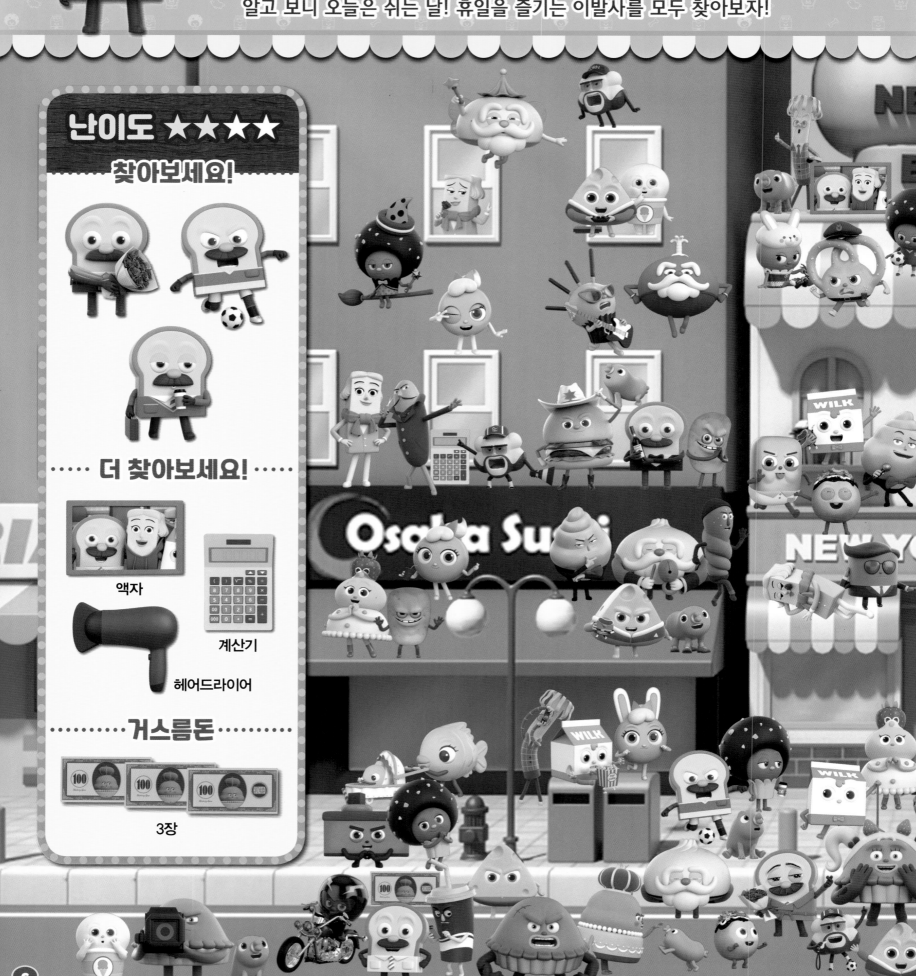

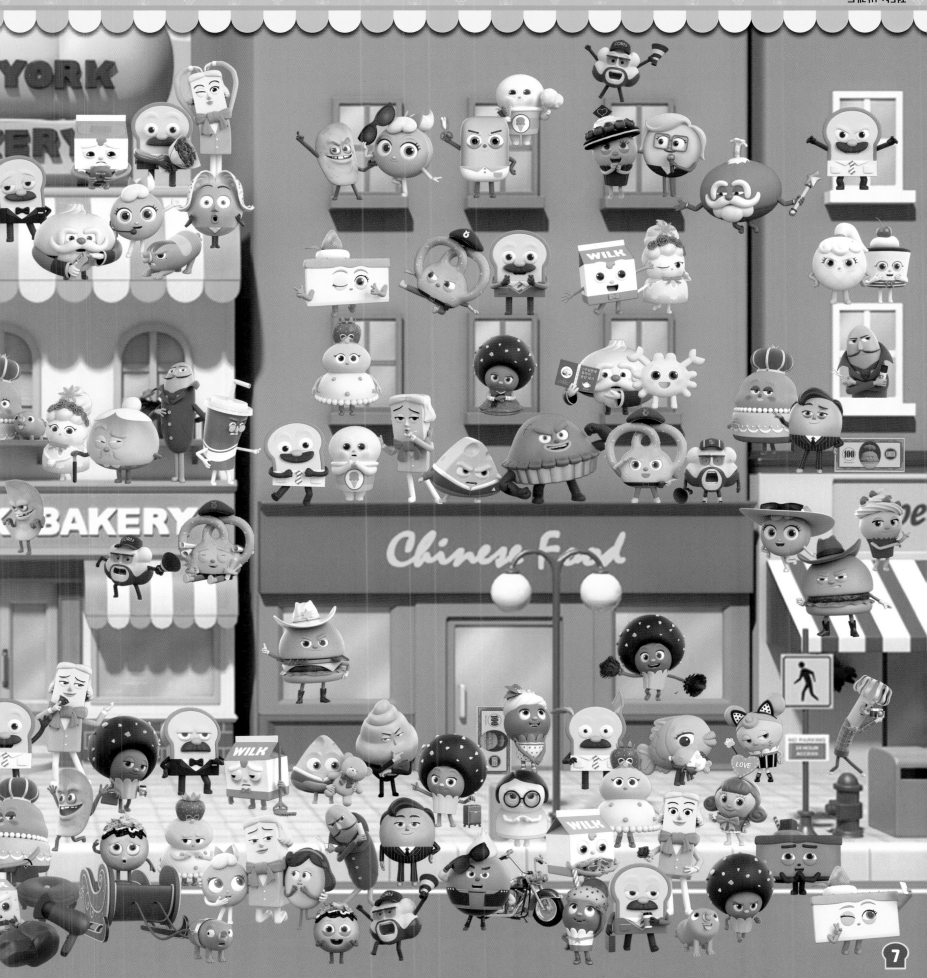

7

예약 손님을 찾아라!

브레드이발소에는 오늘도 손님이 끊이질 않아. 인기의 비결이 뭘까?
아래 그림에서 오늘의 예약 손님들을 모두 찾아보자!

난이도 ★★★☆

찾아보세요!

더 찾아보세요!

가방

의자

호출용 종

거스름돈

2장

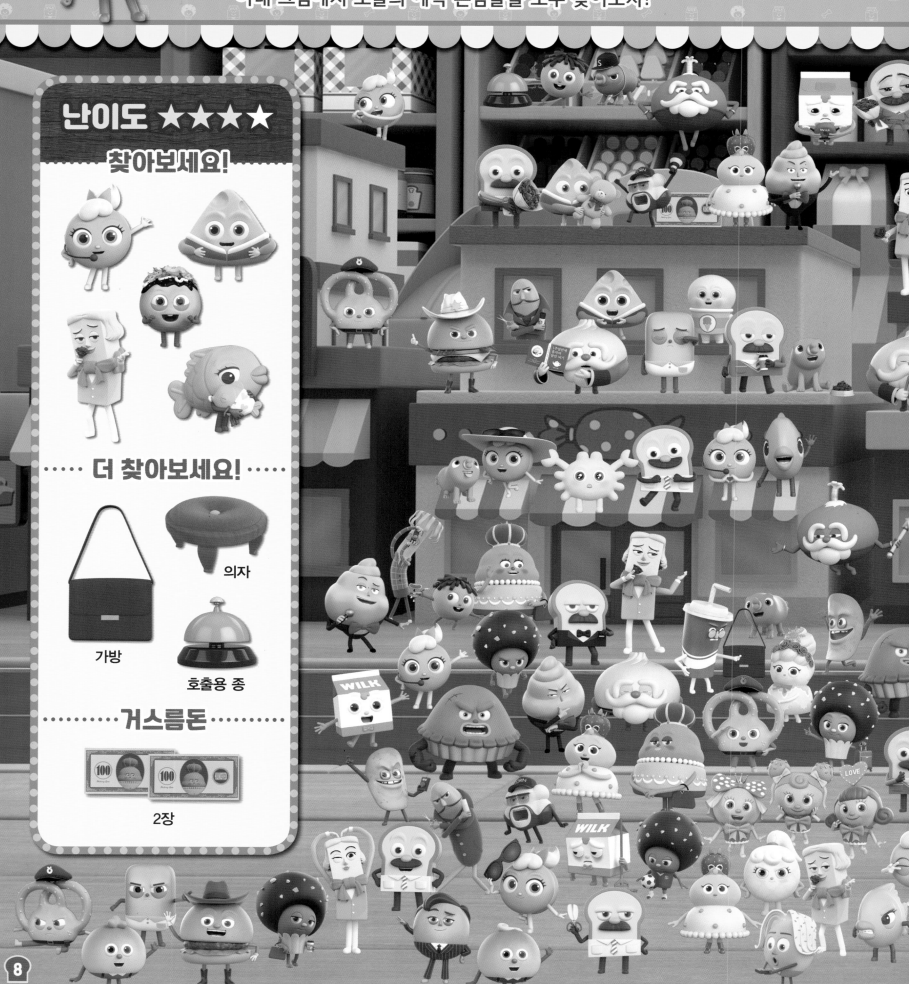

보너스 퀴즈
버터의 직업은 무엇일까?

★★★ 힌트 ★★★

ㅂ ㅇ

정답 : 배우

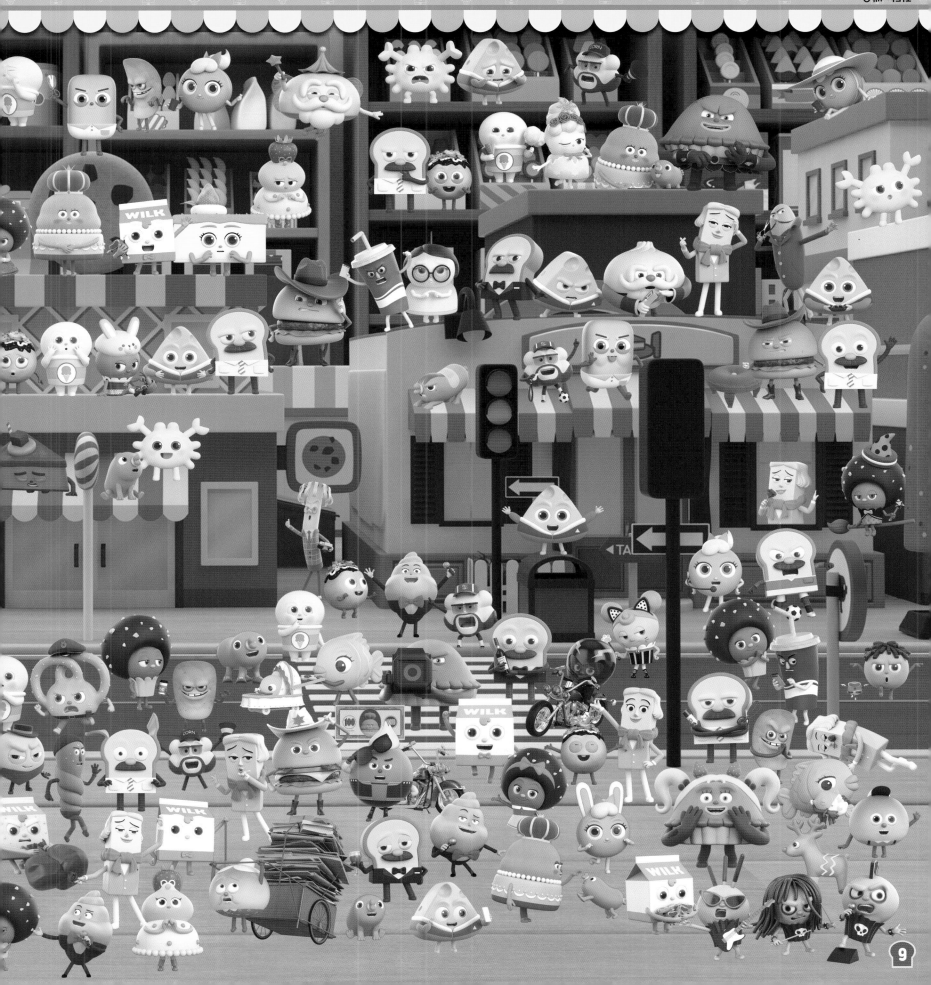

9

마법의 가위를 찾아라!

맙소사! 브레드가 아끼는 가위를 잃어버렸대. 아무리 찾아도
보이지 않아. 아래 그림에서 꼭꼭 숨은 가위를 찾아보자!

찾아보세요!

마법 가위 4개

····· 더 찾아보세요! ·····

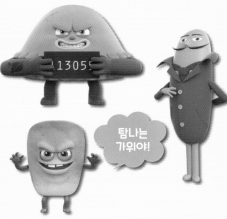

탐나는
가위야!

········ 거스름돈 ········

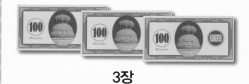

3장

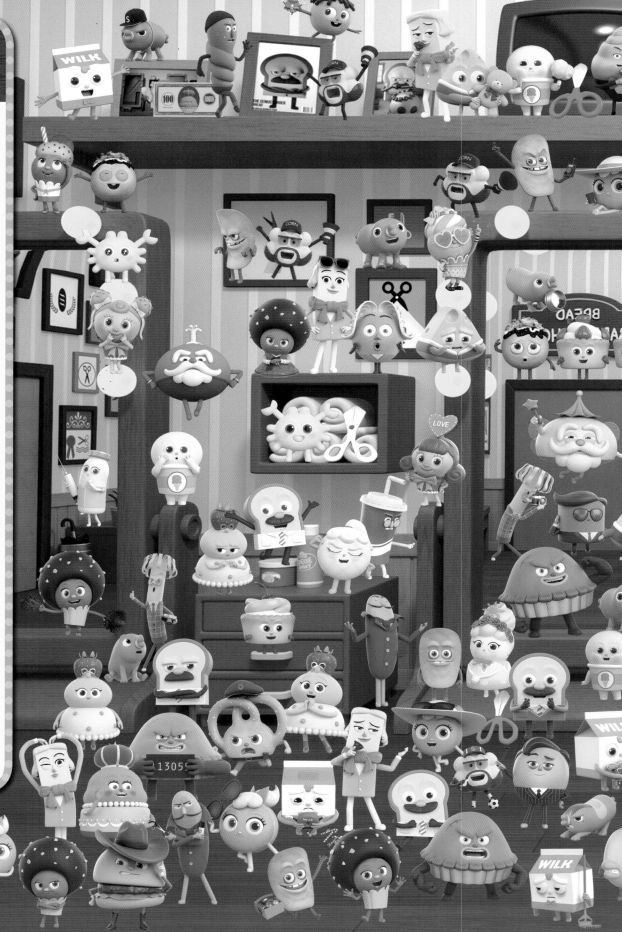

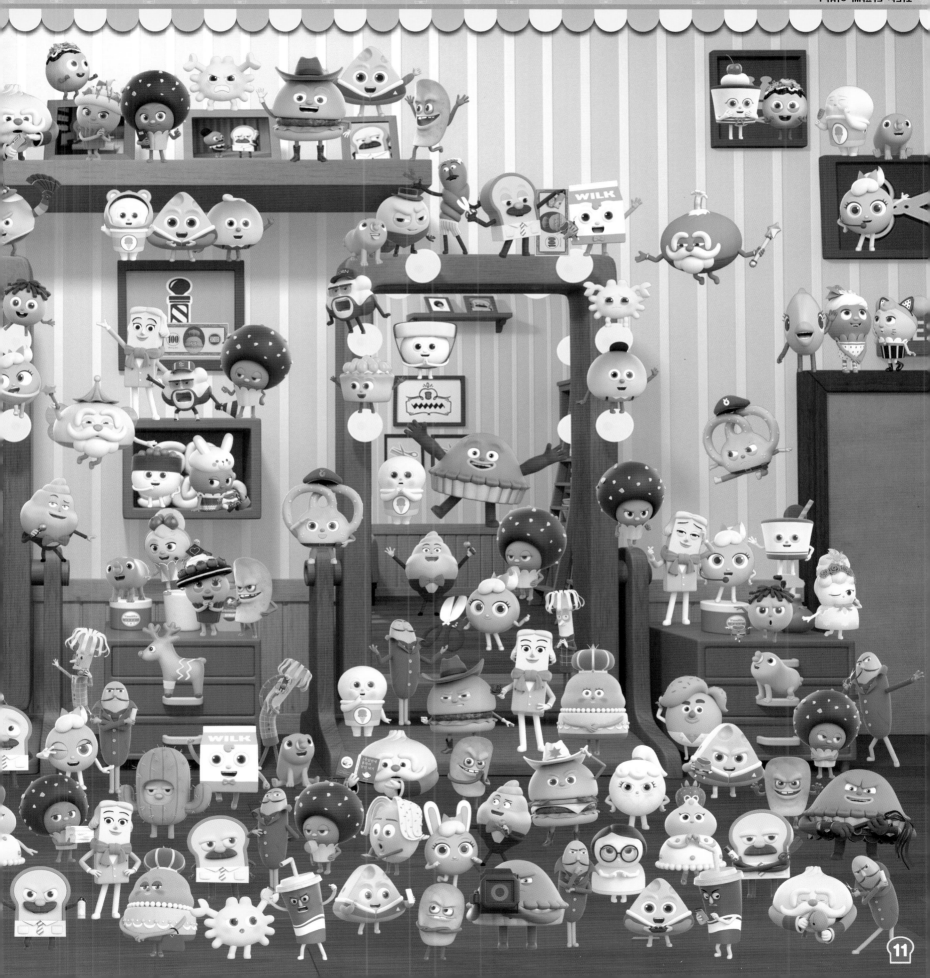

다른 그림 찾기

왼쪽과 오른쪽 그림을 비교해 보고, 다른 부분 5곳을 모두 찾아보자!

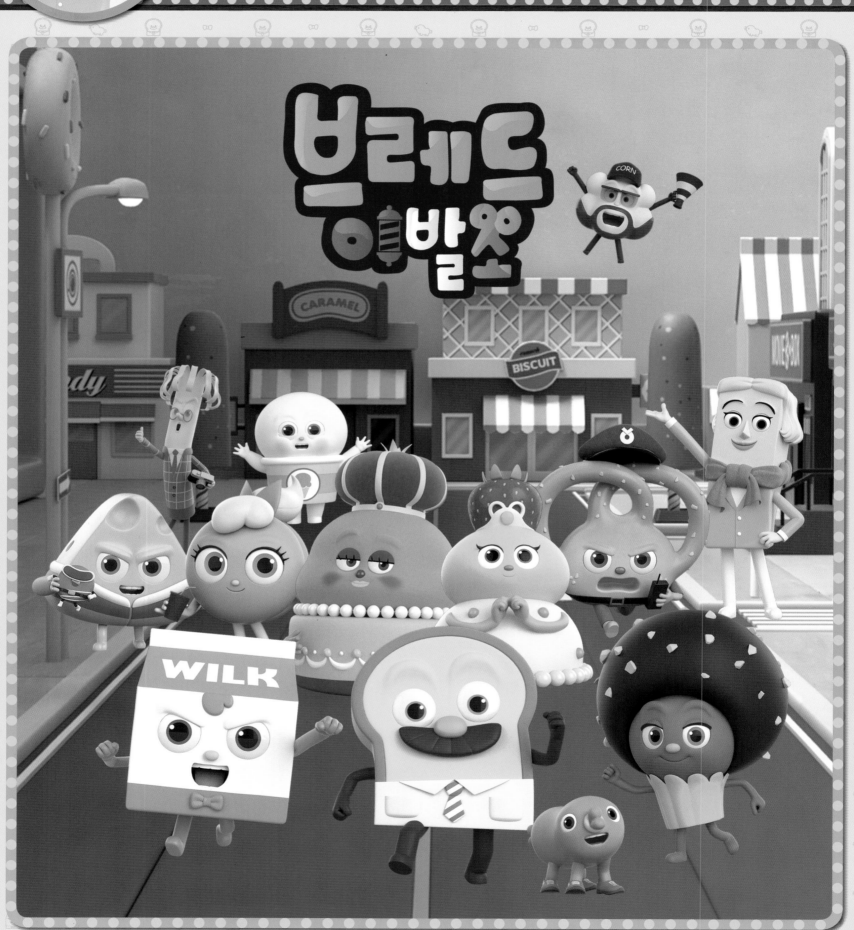

난이도 ★★★★

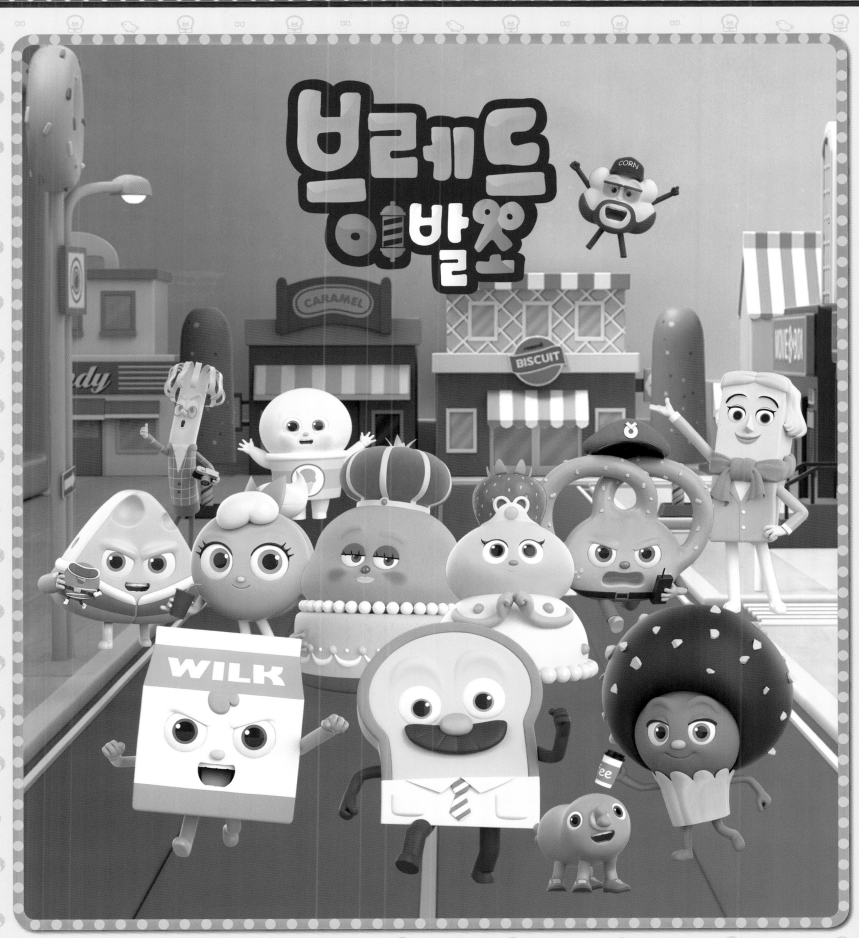

컵케이크의 패션쇼 준비

컵케이크들이 패션쇼 준비를 위해 브레드이발소를 찾았어.
한껏 뽐낸 멋쟁이 컵케이크들을 모두 찾아보자!

난이도 ★★★★☆

찾아보세요!

······ 더 찾아보세요! ······

컵케이크 3개

캐러멜 크림 왕관 초코칩 크림

······ 거스름돈 ······

100 100 100

3장

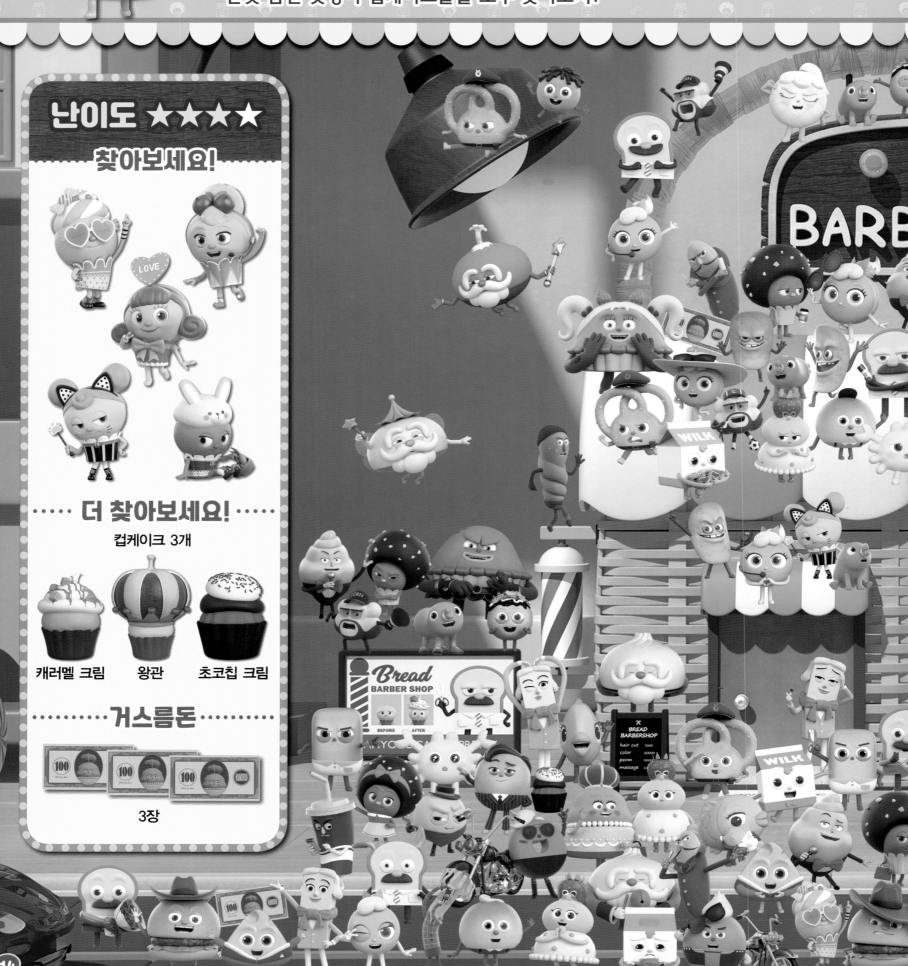

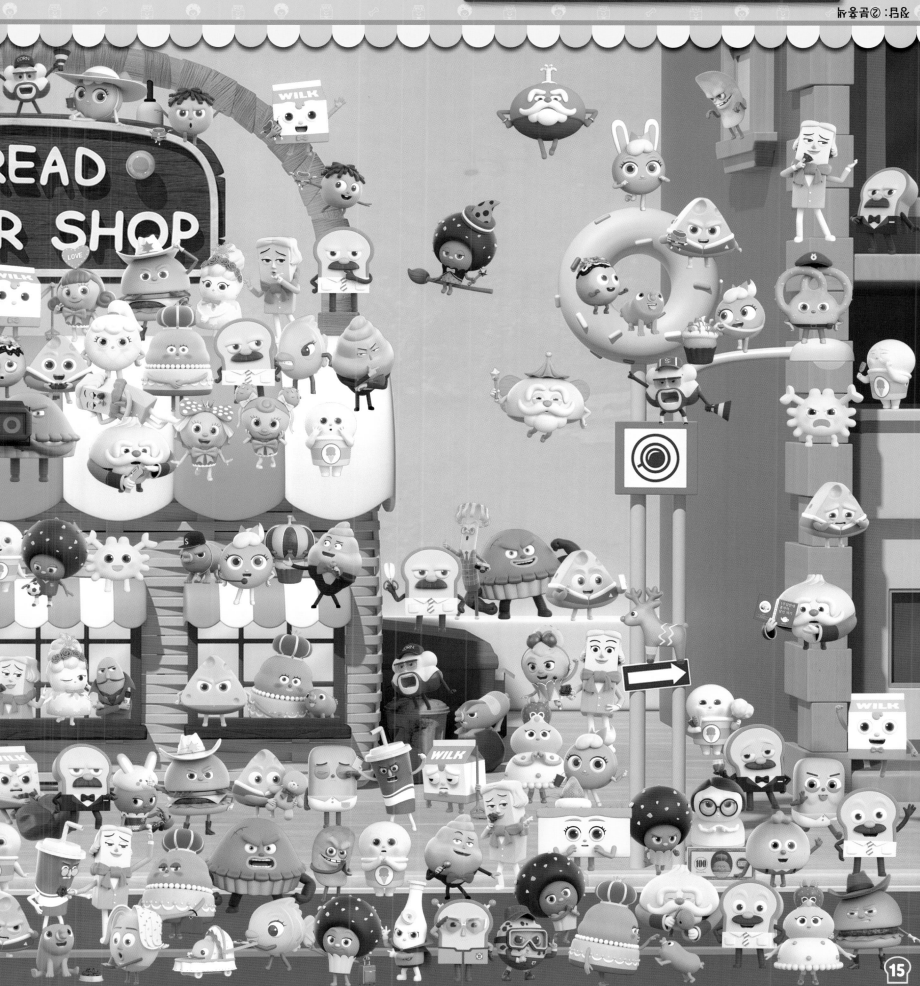

토핑 실종 사건

디저트들의 화려한 변신에 꼭 필요한 것이 바로 토핑이야! 젤리와 캔디, 마시멜로와 꿀까지! 아기자기한 토핑을 모두 찾아보자.

난이도 ★★★★

찾아보세요!

초콜릿

꿀

장식용 사탕

젤리곰

블루베리 크림

····· 더 찾아보세요! ·····

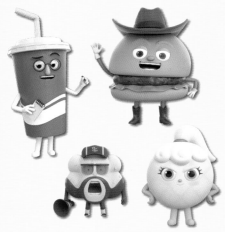

········ 거스름돈 ········

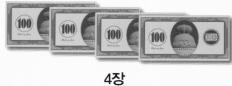

4장

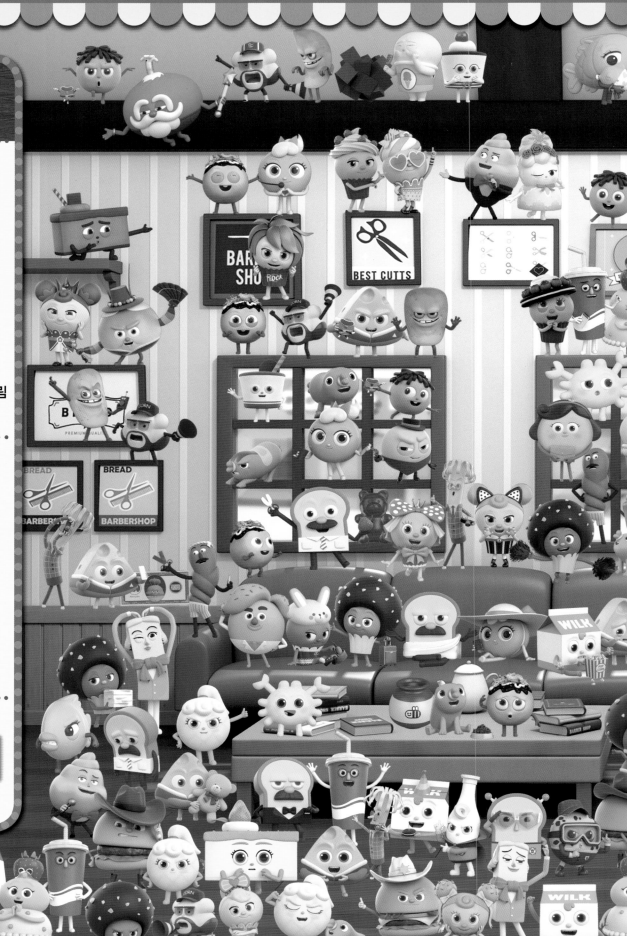

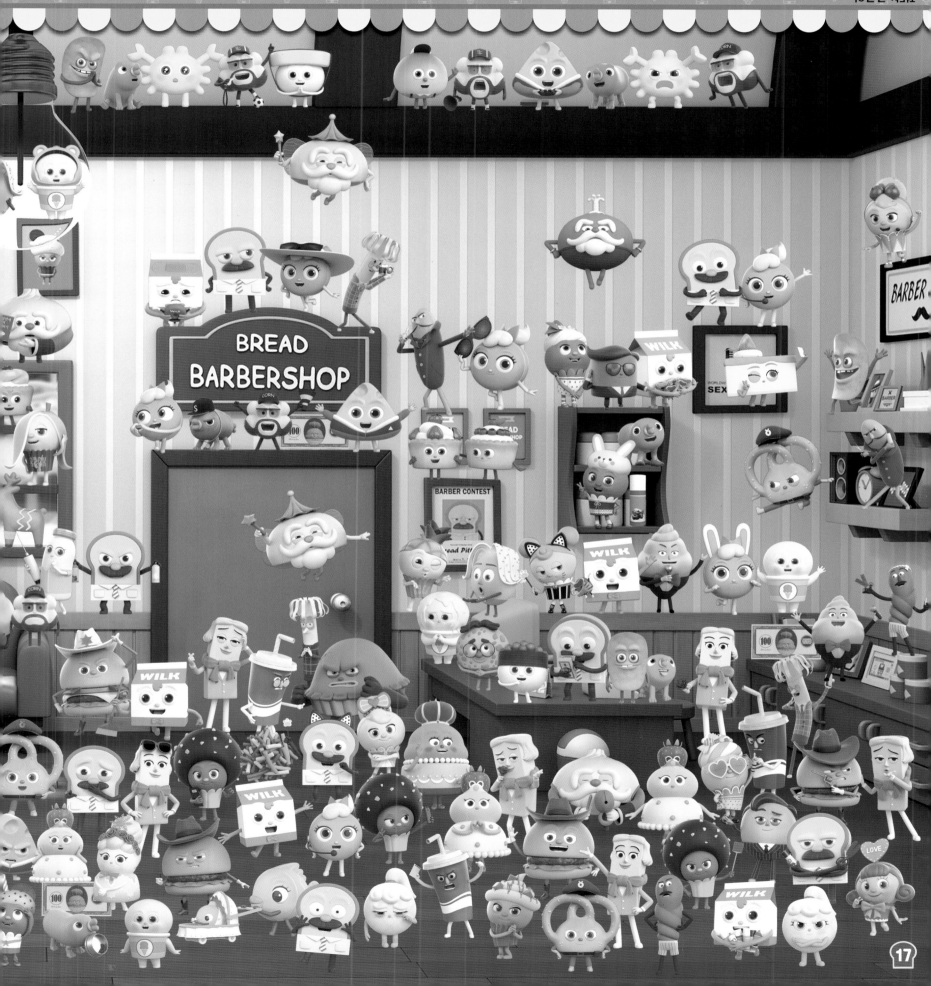

우수 리뷰 시상식

브레드이발소에서 특별한 행사를 준비했대. 우수 리뷰를 남긴 손님에게
선물을 주기로 했어. 시상식에 모인 손님들을 모두 찾아보자!

난이도 ★★★★

찾아보세요!

····· 더 찾아보세요! ·····

보석 상자 장미

······ 거스름돈 ······

3장

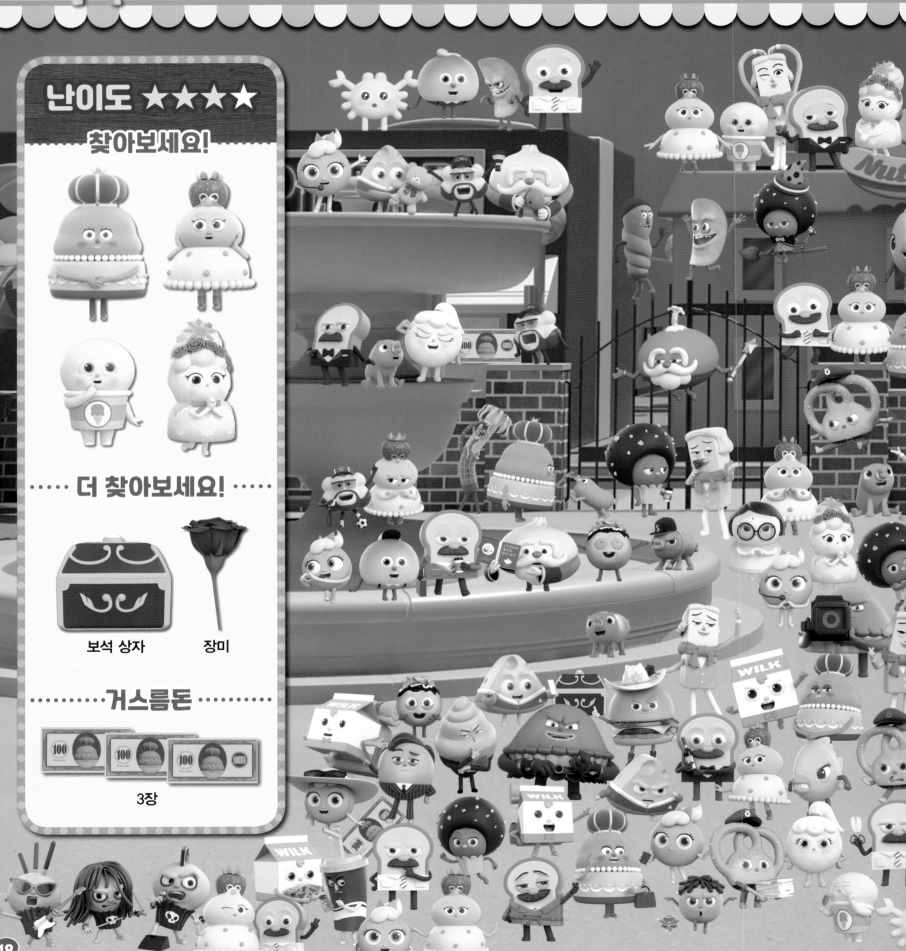

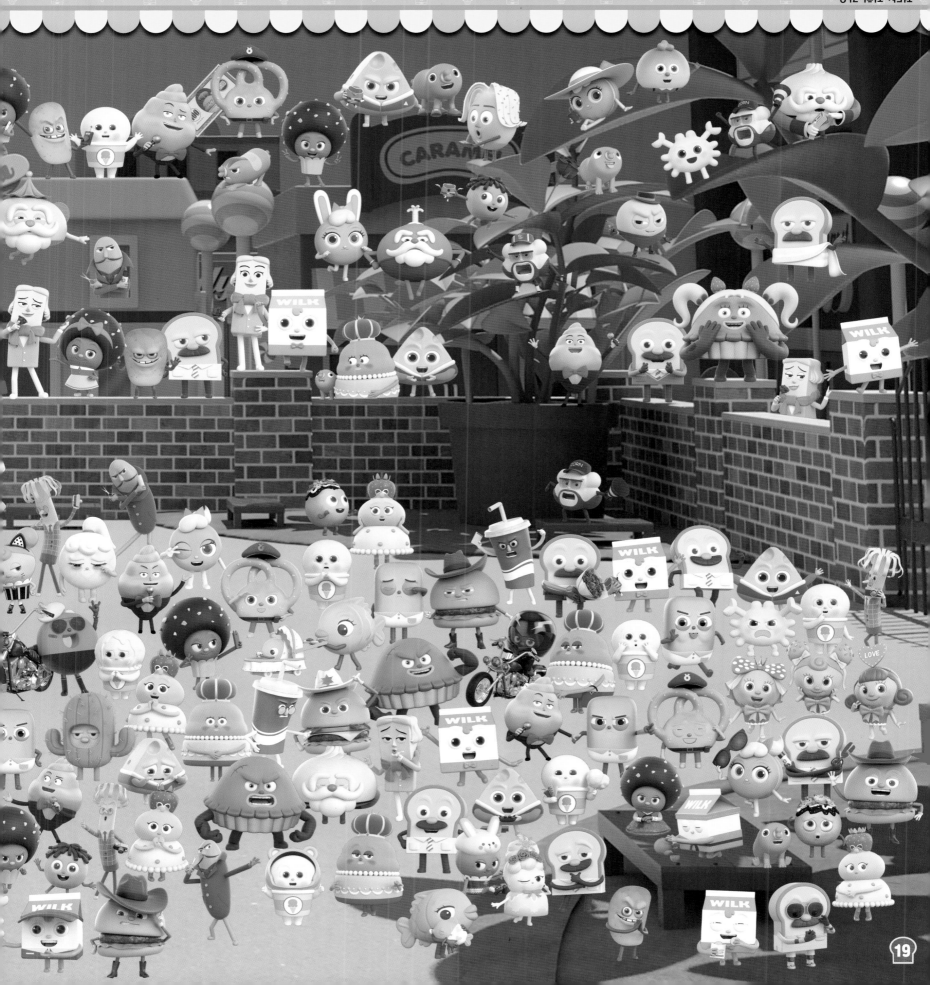

미로 찾기! 소시지의 위기

소시지가 종일 아무것도 못 먹었어. 맛있는 사료를 먹으려면
복잡한 미로를 통과해야 한대. 길 찾기를 도와줘!

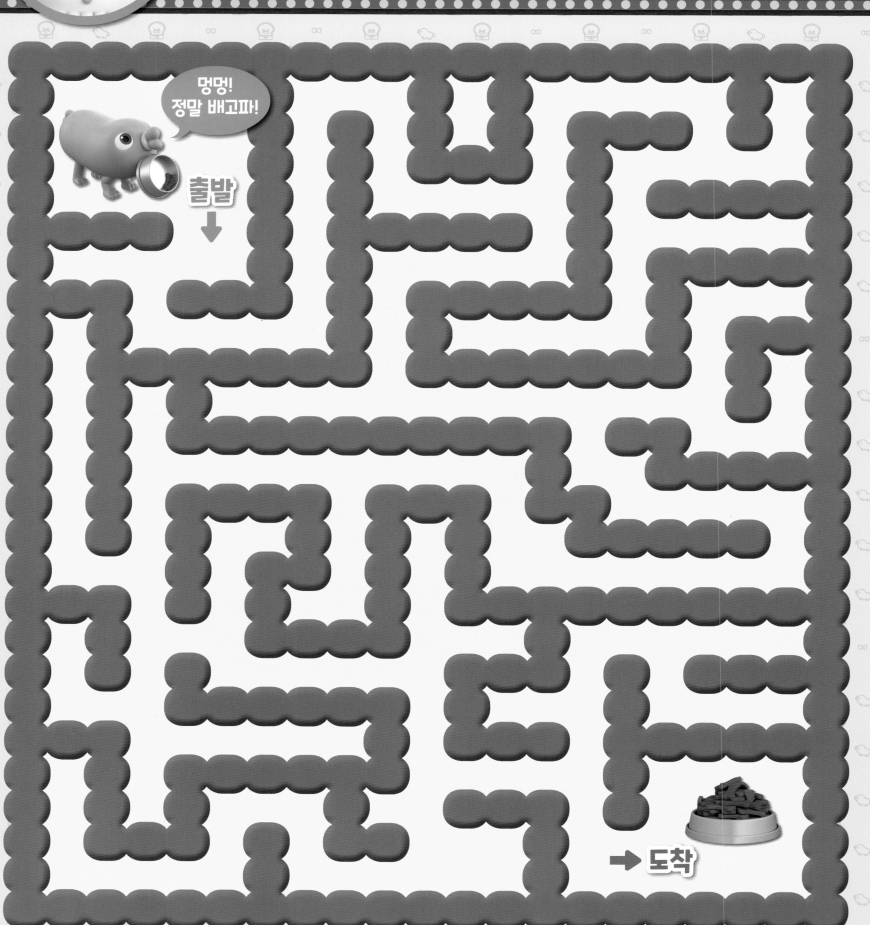

빵 패턴 길 따라가기

보기의 순서대로 빵을 따라가면 길이 만들어진대. 차근차근
길을 따라가 보자!

보기

곰보빵 → 건빵 → 크루아상 → 붕어빵 → 미니케이크

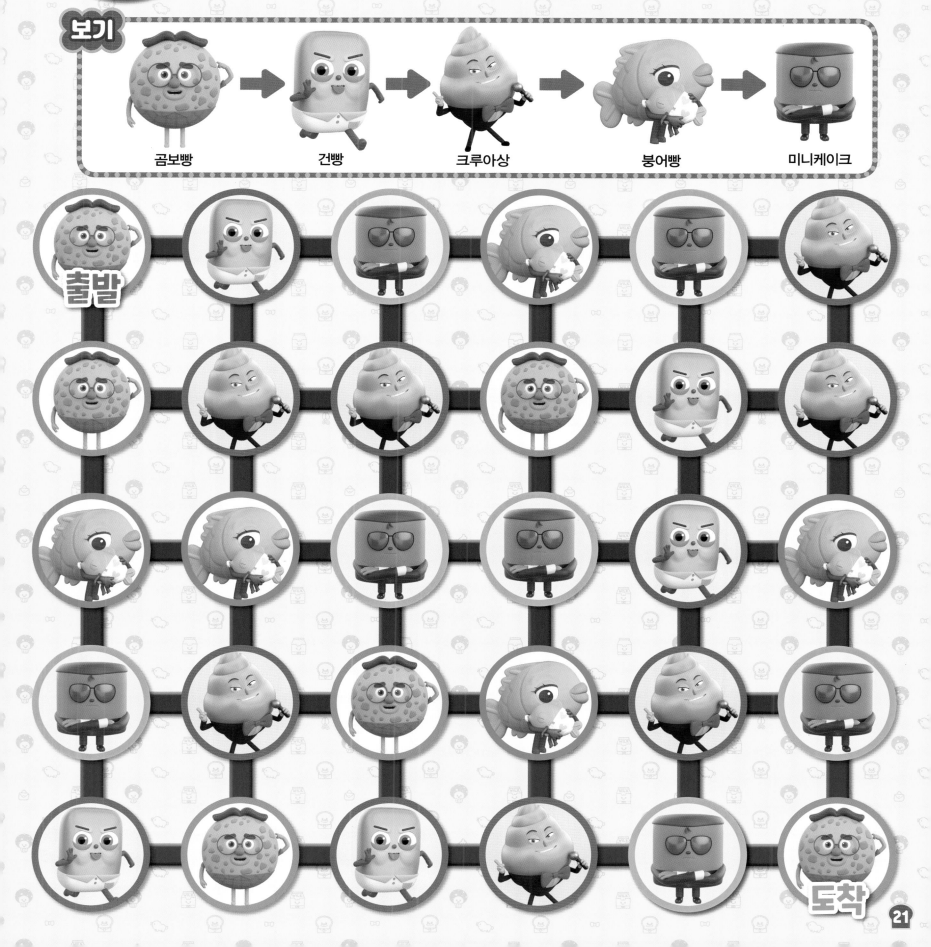

출발

도착

동전 주인을 찾아라!

누군가 브레드이발소에 동전을 떨어트리고 갔대. 이발소를 다녀간 빵들에게 물어보고, 동전을 원래 주인에게 돌려주자! 앗! 알고 보니 동전 주인은 케이크공주라고 해.

난이도 ★★★★

찾아보세요!

····· 더 찾아보세요! ·····

동전 2개

········· 거스름돈 ·········

| 100 | 100 | 100 |

3장

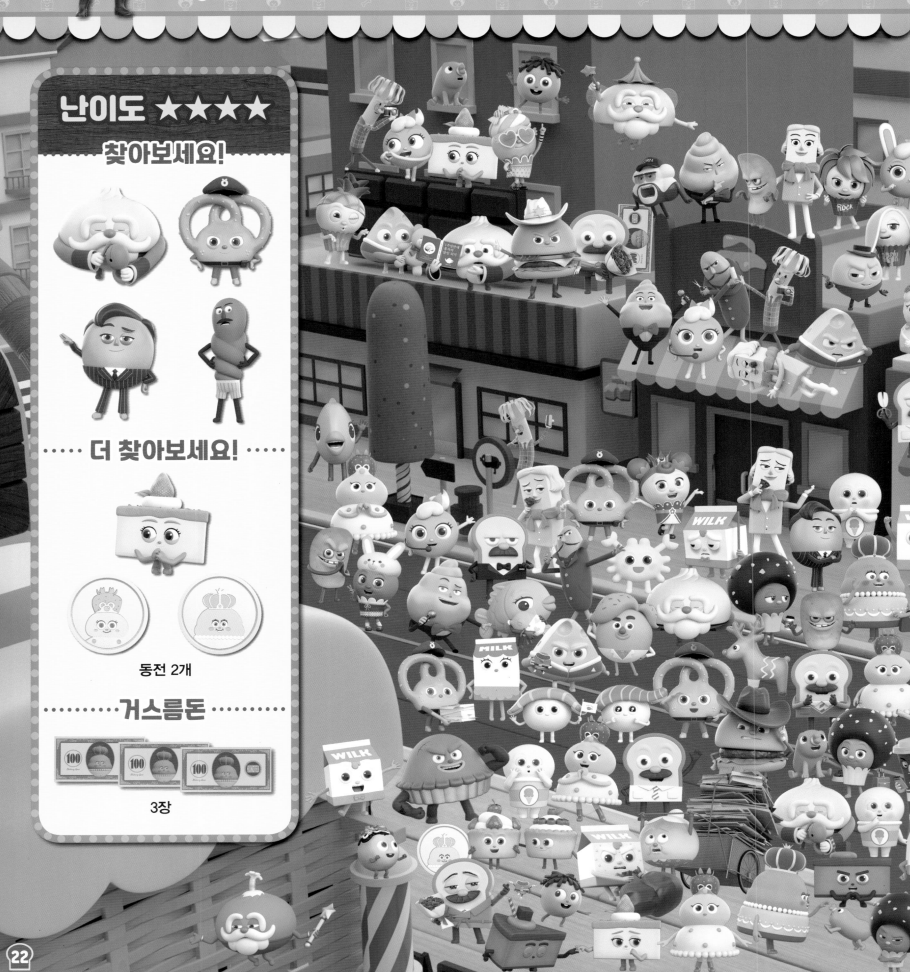

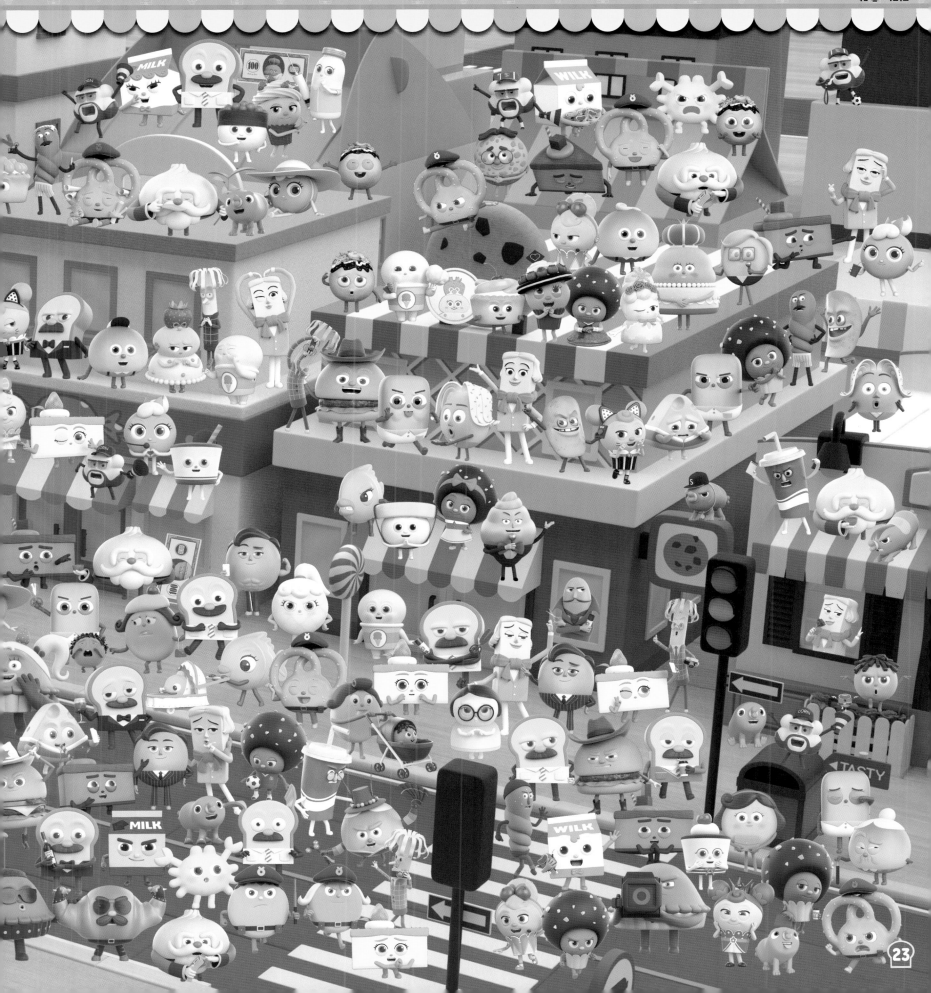

최우수 직원을 칭찬해요

브레드가 이달의 최우수 사원에게 특별 상금을 주기로 했대.
윌크와 초코 모두에게 상금을 전달할 거야. 꼭꼭 숨은 우수 직원을 찾아보자!

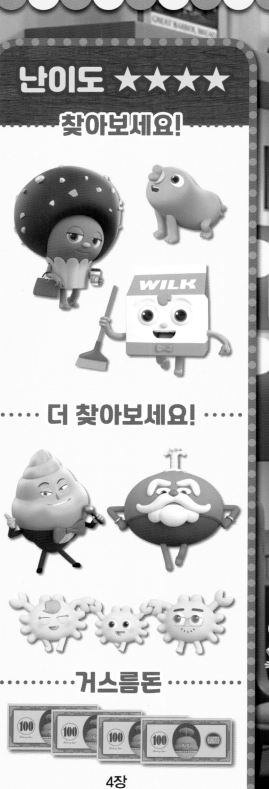

난이도 ★★★★

찾아보세요!

----- 더 찾아보세요! -----

······· 거스름돈 ·······

4장

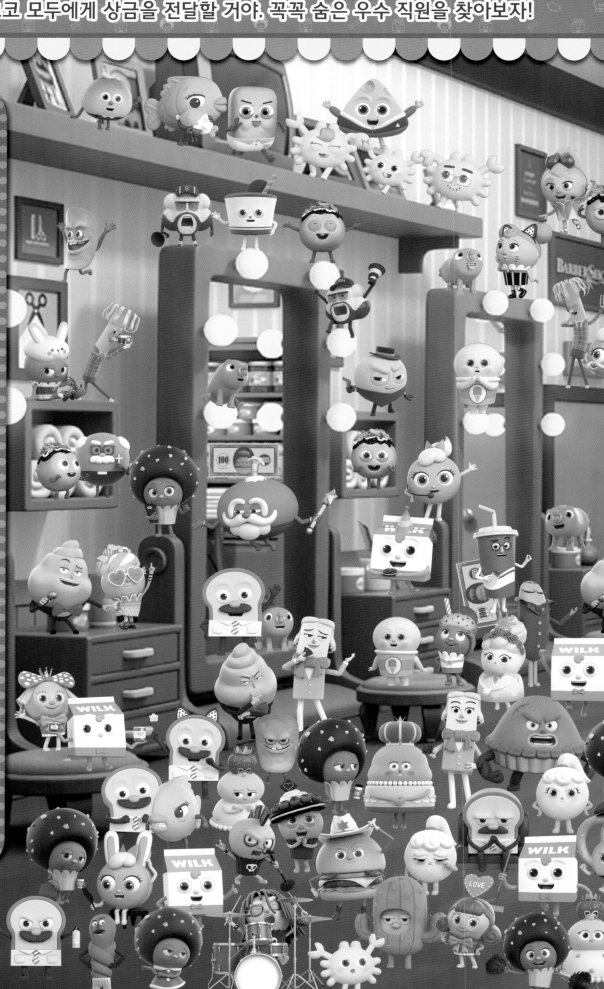

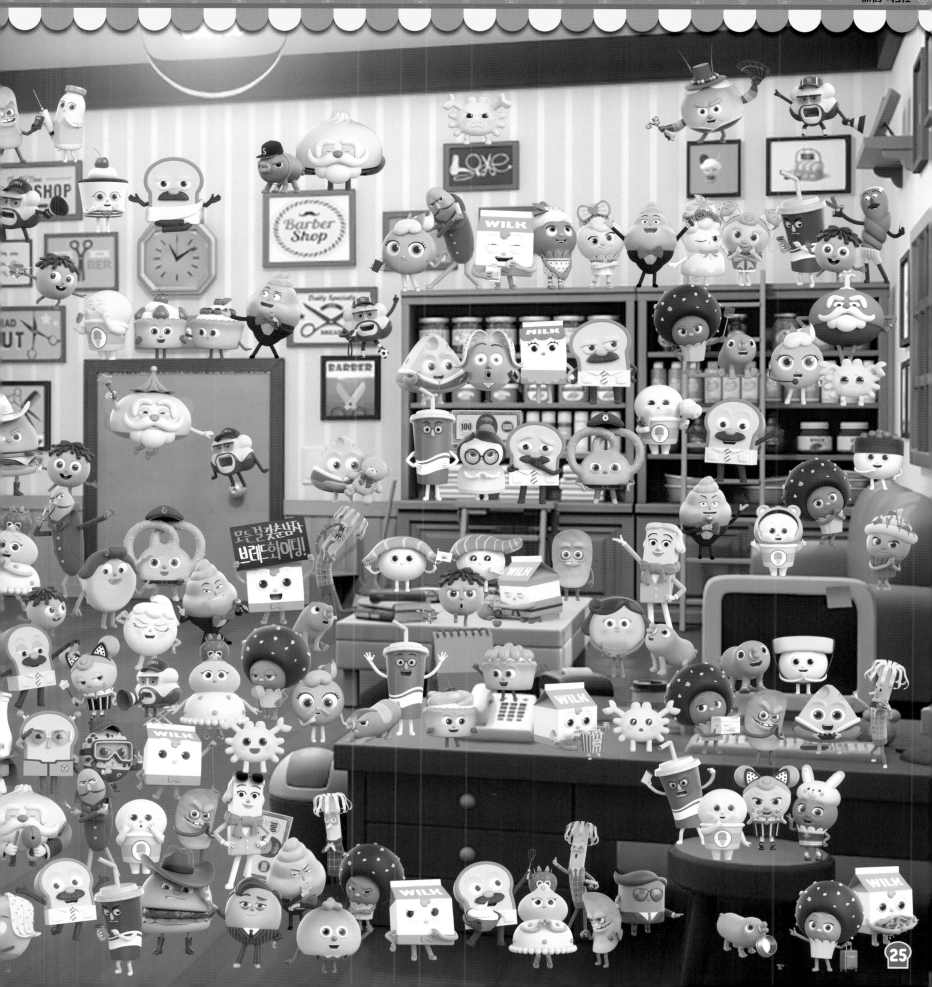

25

알쏭달쏭 다른 그림 찾기

왼쪽 그림과 오른쪽 그림을 비교해 보고, 다른 부분 7곳을 찾아보자!

잘 찾아봐!

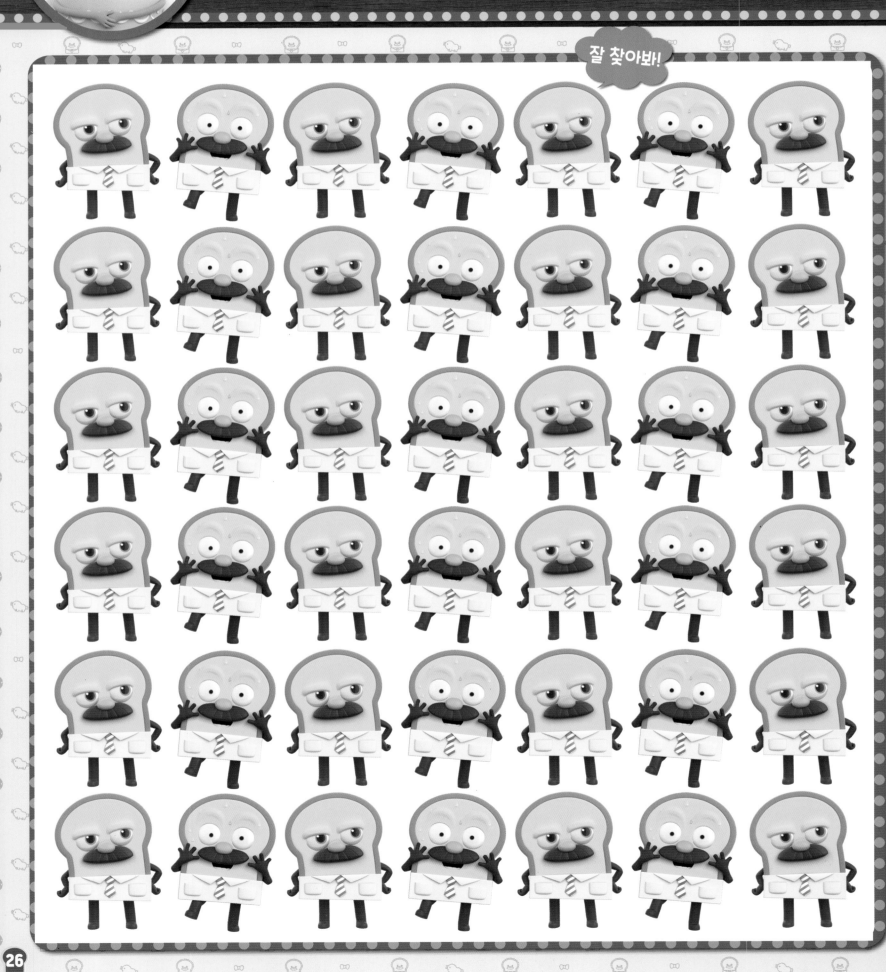

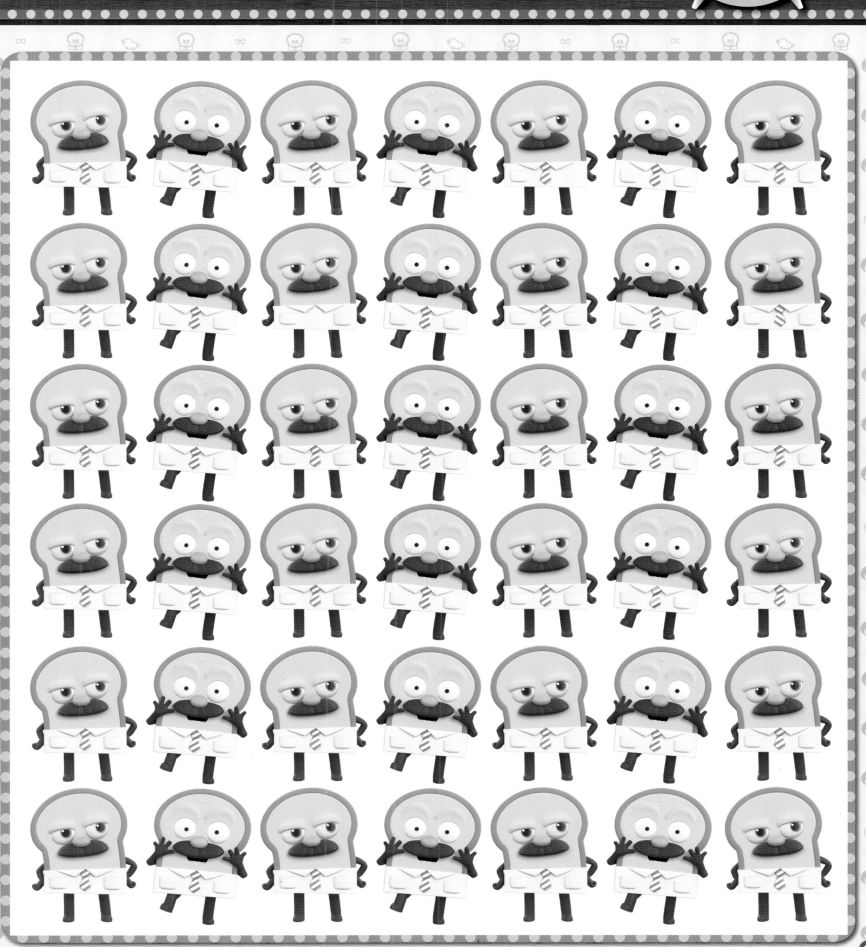

정답

귀엽고 앙증맞은 친구들이 그림 속에 쏙쏙! 모두 정답을 찾았지?
빠짐없이 다 찾았는지 확인해 봐!

6~7쪽

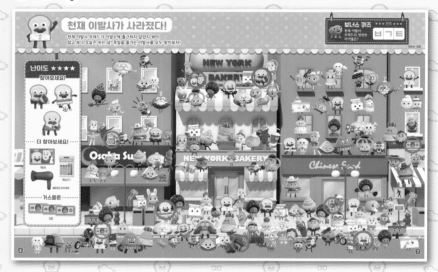

8~9쪽

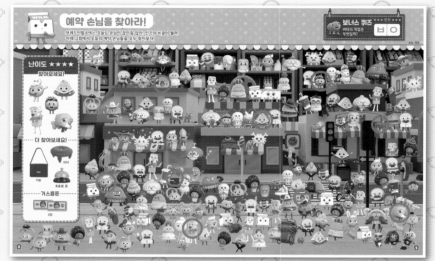

10~11쪽

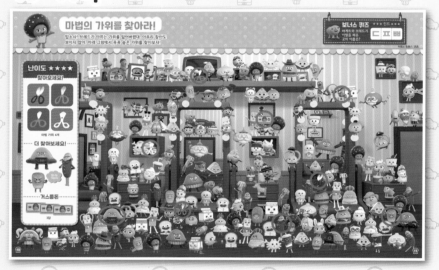

12~13쪽

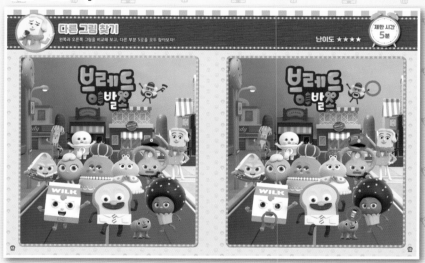

14~15쪽

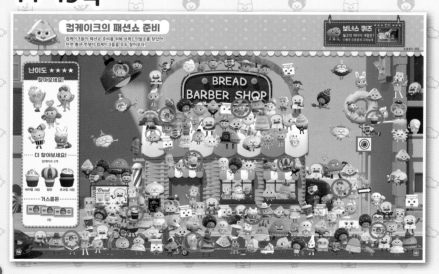

16~17쪽

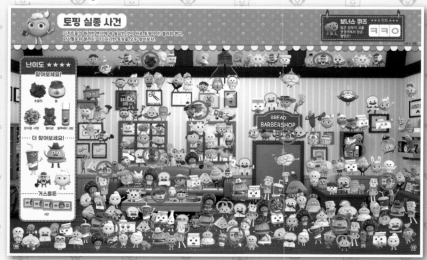

또 만나!

18~19쪽

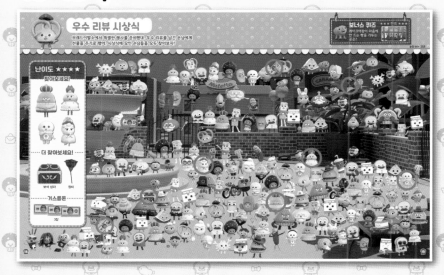

우수 리뷰 시상식

20~21쪽

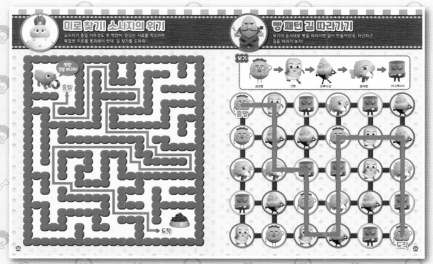

미로 찾기 소시지의 위기 / 빵 패턴 길 따라가기

22~23쪽

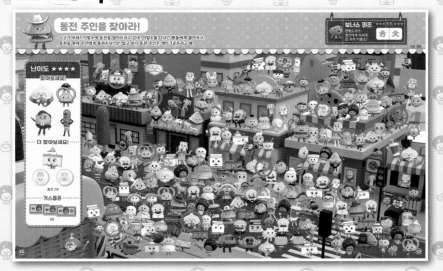

동전 주인을 찾아라!

24~25쪽

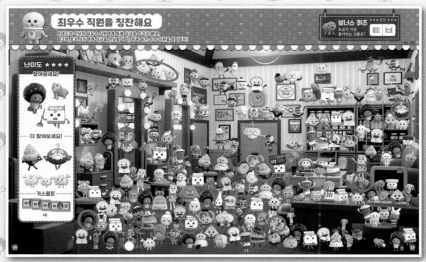

최우수 직원을 칭찬해요

26~27쪽

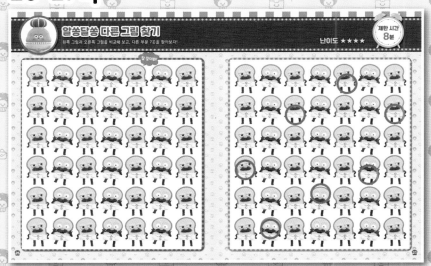

알쏭달쏭 다른 그림 찾기

제한 시간 8분
난이도 ★★★★